십우도

十牛圖

십우도 十牛圖
잃어버린 소를 찾아
김대열

2021년 2월 15일 초판 1쇄 발행

지 은 이 김대열
펴 낸 이 조동욱
기 획 조기수
펴 낸 곳 출판회사 헥사곤 Hexagon Publishing Co.
등 록 제 2018-000011호 (2010. 7. 13)
주 소 경기도 성남시 분당구 성남대로 51, 270
전 화 070-7743-8000
팩 스 0303-3444-0089 (도서주문)
이 메 일 joy@hexagonbook.com
웹 사 이 트 www.hexagonbook.com

© 김대열 2021 Printed in Seoul, KOREA

ISBN 978-89-98145-53-0 03650

* 이 책의 전부 혹은 일부를 재사용하려면 저자와 출판회사 헥사곤 양측의 동의를 받아야 합니다.

십우도
十牛圖

잃어버린 소를 찾아

김 대 열

WWW.HEXAGONBOOK.COM

 21세기를 살아가는 지금 우리는 4차 산업혁명의 도래와 함께 인류의 생명과 존엄성 그리고 그 본질적 가치에 대한 위기의식을 가지게 되었다. 그래서 20세기 말부터 '풍요로운 삶'을 추구하고자 유행하던 웰빙well being은 지나가고 이제는 '자신의 감정 혹은 내면의 정신을 치유'를 목적으로 하는 힐링healing이 시대적 대세이다. 우리는 그동안 행복이나 성공을 얻기 위해 계획하고 노력하는 데 많은 시간을 소비할 수밖에 없었다. 그래서 지금 우리는 깊은 지혜의 원천에 접근하는 방법을 찾고 이를 배우려 하고 있는 것이다.

 이러한 인간의 내면을 들여다보고 지혜의 원천을 찾으려했던 것이 바로 천여 년 전 중국에서 흥기한 선불교禪佛教이다. 이후 이 선리禪理는 동아시아 사상은 물론 문화예술의 근간으로 형성되었다. 그러나 우리는 그동안 이것을 잊고 있었다. 이제 이것을 다시 찾아 쓰려는 것이다. 그것도 저 멀리 서구를 돌아 들어온 것을 말이다.

 선은 인류 내면의 정신 활동이다. 그러므로 언어 문자로의 표현은 그 한계가 따르게 마련이다. 다시 말하자면 깨달음은 절대적 존재이기에 상대적인 언어 문자로는 이를 충분히 드러낼 수 없다. 그래서 선에서는 언어 문자의 한계를 벗어나 다른 방법을 찾으려 했는데, 특히 회화를 통해 절대적인 취지를 표출하고자 하였다. 또한 문학적인 방식을 운용함에 있어서 문자사용은 어쩔 수 없는 선택이었다. 하지만 문자의 작용은 이치를 설명하는데 두지 않았으며 어떠한 경지를 벗어나 어느 한 가지 비유를 부각시킴으로써 사람으로 하여금 깨달음을 체득하게 하는데 그 의미를 두고 있었다. 회화는 깨달음을 표현할 수 있는 문자와 구별되는 또 다른 매체였다.

 목우도牧牛圖와 목우도 송頌은 이러한 배경하에서 출현하였다. 목우도는 송대의 곽암선사郭庵禪師작품이 가장 완벽하며 도圖, 송頌, 서序의 3부분으로 구성되어있다. 그는 목

우라는 비유를 통해 선의 실천과정과 궁극적 관심을 표현하려고 했다. 제1도에서부터 제8도까지는 선의 실천을 표현한다면 제9도와 제10도는 선의 궁극적 관심을 표현하고 있다. 사실 교육의 각도에서 볼 때 전자는 자아교육, 자리自利교육이다. 그 목적은 자신의 정신 경계를 제고하여 잃었던 주체성을 되찾아 사물과 내가 모두 사라지고, 주와 객을 모두 잃어버리는 경지에 도달하는 것이다.

　나는 학창 시절부터 십우도에 대한 관심과 함께 소를 즐겨 그렸다. 그러면서 늘 내 스스로의 십우도를 그려보아야겠다는 욕망은 가시지 않고 있었으나 선뜻 실행해 옮기지는 못했다. 그러던 차 올해가 신축년 소의 해이고 내 나이 고희를 맞는 해이다. 그래서 이를 구실삼아 십우도를 그려 밀린 숙제 하나를 해결하기로 하였다. 여기에 마침 7, 8년 전 써 학술지에 등재되었던 십우도 관련 논문 "선 수행의 과정과 실천에 관한 연구"가 있어 이를 보완하여 그림과 함께 책으로 엮어 출판하게 되었다.

　지금 세계 도처에는 명상센터, 젠Zen·禪센터 그리고 요가수련원 등이 우후죽순처럼 늘어나고 있으며 거기에 사람들이 물결처럼 몰려들고 있다. 이런 시대적 흐름은 마치 이 목우도가 그려지던 그 시대 즉, 선종 사상이 문화예술뿐만 아니라 생활 속까지 깊숙이 스며들었던 그때와 유사하다. 이 책이 4차 산업을 목도하며 이 시대를 살아가는 이들의 힐링에 도움을 주길 기대해 본다.

<div style="text-align: right">

2021(辛丑)년 1월
是得齋 墨禪室에서 김대열 識

</div>

차 례

- 곽암의 십우도 · 송을 통해 본 -

선수행의 과정과 그 실천에 관하여

심우 尋牛
- 소를 찾다

序 :

從來不失,
何用追尋 ? 由背覺以成疏,
在向塵而遂失。
家山漸遠,
岐路俄差,
得失熾然,
是非鋒起。

서 :

본래 잃어버리지 않았는데
어찌 찾을 필요가 있겠는가?
깨달음을 등진 까닭에 멀어지게 되었고,
티끌세상 향하다 마침내 잃어버렸다.
고향에서 점점 멀어져 갈림길에서
문득 어긋난다.
얻고 잃음의 불길이 타오르고,
옳고 그름의 칼끝이 일어난다.

頌 :

茫茫撥草去追尋,
水闊山遙路更深,
力盡神疲無處覓,
但聞楓樹晚蟬吟。

송 :

아득한 숲을 헤치며 찾아 나섰으나,
물 넓고 산 먼데 길은 더욱 깊어라.
몸과 마음이 다 피곤하고 찾을 곳 없는데,
늦가을 매미울음 소리만 들려온다.

여기서 말하는 소는 자기 생명의 진실한 본성, 진성 혹은 불성을 비유하거나 상징한다. 여래장 계통의 사상을 들어 살펴본다면 여기에서의 불성은 곧 여래장 혹은 여래장의 자성 청정심淸淨心이다. 이는 중생이 본래부터 가지고 있던 진심이고 성불에 이르는 잠재력 혹은 그 바탕이다. 선과 이러한 여래장의 사상은 깊은 연관이 있다. 아홉 번째 도·송인 '반본환원'의 서문에 나오는 "본래 청정하여 한 티끌도 받아들이지 않는다."라는 관점으로 볼 때 십우도송의 사상은 여래장 계통과 아주 비슷하다. 그러므로 여기는 진성이 포함되어 있으며 소를 상징하고, 청정심을 의미한다.[1] 여기서 소는 심우心牛를 가리킨다. 이 심우는 우리의 진실한 주체 혹은 주체성subjectivity이다. 이는 여래장 계통의 사유방식과는 다르다. 이는 먼저 청정한 진심을 인정하고 이를 깨달음과 성불의 근거로 여겼다. 중생은 이 진심을 갖고 있다고 해도 현실 생활에서는 평범한 사람일 뿐이다. 왜냐하면 생활 속에서 이러한 진심이 자취를 감추게 되기 때문이다. "깨달음을 등진 까닭에 멀어지게 되었고, 티끌세상 향하다 마침내 잃어버렸다." 여기서 깨달음은 진심 혹은 심우에 대한 자각이다. 티끌세상은 세상을 살아가는 번뇌로써 심우를 잃게 만든 요소이다. 번뇌를 잃고 심우를 되찾아야만 깨달음을 얻고 성불할수 있다. 깨달음을 얻고 성불하는 경지는 절대적인 것으로서 득실이 없고 시비가 없다. 심우를 잃게 되면 마음이 식심識心이 되고 마음에 허망한 것들이 가득 들어차게 된다. 그러면 "얻고 잃음의 불길이 타오르고, 옳고 그름의 칼끝이 일어난다."

여기서 '잃어버린 소' 즉, '진실한 자기', '본래의 자기'는 임제의현이 말하는 '무위진인無位眞人 a true man of no rank'과 통하며 히사마츠 신이치는 '본래 자신이 가지고 있는 생명Formless Self'이라고 강조하고 있다. "중생은 원

1 이는 초보적인 분석을 통해 얻어진 견해이다. 아직도 깊이 있게 연구해야 할 문제가 더 많다. 그러나 아래 문장을 참고하기 바란다.

제 1 도 심우(尋牛) 소를 찾다 한지에 수묵채색 47×36cm

래 부처이며", "모든 중생은 불성을 가지고 있다"는 말에서 부처 혹은 불성은
내재적인 것으로서 밖에서 구할 수 없는 것이다.[2] 그렇지만 현실에서 불성은
무명에 가려져 자기를 잃고 잠시 모습을 드러내지 못하고 생명으로 하여금
외부의 감각 대상에 따라 발끝을 움직이게 한다. 그래서 공부가 필요한데 무
명의 객진客塵을 걷어버리고 불성의 광명을 밝힐 때 '소'는 돌아와 '심회尋回'
의 '심우心牛'를 이루게 된다. '소'를 잃어버렸지만 소는 바깥으로 나간 것이
아니라 여전히 자기 생명 속에 있었다. 그러므로 진정한 심우는 생명 속에서
찾아야 하며 외부에는 심우가 존재하지 않는다. 도·송에는 숲속에 가서 소를
찾는 내용이 있는데 이는 상징적인 비유일 뿐이다. 이 점이 매우 중요하다.

2 久松真一:「十牛圖提綱」, 揭載『久松真一著作 集第六:經錄抄』, 東京 , 理想社 1973.
p510

견적 見跡

- 발자국을 보다

序 :

依經解義,
閱教知蹤。
明眾器為一金,
體萬物為自己。
正邪不辨,
真偽奚分 ? 未入斯門,
權為見跡。

서 :

경전에 의지해서 뜻을 이해하고
가르침을 배워 자취를 안다.
여러 그릇들이 하나의 금으로
이루고 만물을 자기의 체體로 한다.
바름과 삿됨을 가려내지 못한다면
참과 거짓을 어찌 분별할 수 있겠는가?
이 문에 아직 들어오지 못했으나
방편으로 발자국을 본다고 한다.

頌:

水邊林下跡偏多,
芳草離披見也麼,
縱是深山更深處,
遼天鼻孔怎藏他?

송:

물가 나무 아래 발자국 어지러우니,
방초를 헤치고 보았는가?
설사 깊은 산 깊은 곳에 있을지라도
아득한 하늘 아래
콧구멍을 어찌 숨기랴?

소를 열심히 찾다가 마침내 그 흔적을 발견하게 되었다. 하지만 이는 문자와 언어 그리고 분별 사량思量를 통해 얻어진 것이지 직접 인증한 것은 아니다. 그러므로 진정으로 심우를 되찾았다고 할 수 없다. "경전에 의지해서 뜻을 이해하고 가르침을 배워 자취를 안다." 경전과 가르침을 통한 접촉은 여전히 추상적이고 진실되지 않다. 불법의 이치를 불이법문不二法門이라 하고 있다. 서문에서 "모든 그릇은 하나의 금으로 이루고 만물을 자기의 체로 한다." 고 말하고 있다. 이 세상에는 각양각색의 크고 작은 그릇이 있는데 각기 다른 차이가 있다. 그러나 모든 그릇은 원래 한 가지의 금속성으로 만들어졌으므로 평등하다. 이것이 바로 '불이'로 차별이 곧 평등임을 말하고 있다. 이는 경험을 말하는 것으로 즉, 만물이 자기임을 인식함으로써 만물과 자기가 다르지 않은 물아일여物我一如, 자타불이自他不二란 사실을 체득함이다.

'견적', 소 발자국을 발견함은 아직 깨달음의 경지를 이룬 것은 아니다. 불교에 대한 이해와 깨달음은 다르다. 머릿속에서의 이해는 '그림의 떡'과 같아 먹어서 배불릴 수가 없다. 소의 발자국은 발견했으나 이것이 흰 소의 것인지 검은 소의 것인지 혹은 암소인지 황소인지 아직은 분별할 수 없다. 이 단계는 겨우 깨닫기 위한 문턱에 들어선 단계로 소를 본 것이 아니라 소의 흔적, 발자국만을 보았을 뿐이다. 그러므로 발자국과 소를 동일시해서는 안 된다. 어떤 이들은 그 차이가 없는 것처럼 말하기도 하지만 소를 찾는 것이 그렇게 쉬운 일이 아니므로 발자국만을 보고 거기서 머물러서는 안 된다.

제 2 도 견적(見跡) 발자국을 보다 한지에 수묵채색 47×36cm

　　여기서 다시 서에서 말하고 있는 "모든 그릇은 하나의 금으로 이루고 만물을 자기의 체로 한다." 는 구절을 음미해보면, "모든 그릇이 하나의 금으로 만들어졌다"함은 만물의 본성은 모두 진여이고 공무자성空無自性임을 의미하고 있다. 그 외에 특별한 물건들의 보편적인 성격을 취한다는 뜻도 있지만 이는 개념적이고 사상적인 측면에 머물러 있는 것으로서 아직까지 일반적universality이고 동일한 금속 혹은 동일한 진여의 원리를 직접 보지 못함이다. 다시 말하자면 진리의 문밖에서 배회하는 경지로서 아직까지 깨우침을 얻지 못했기에 소를 볼 수 없다. 그렇다고 해서 이 단계가 전혀 무의미한 것은 아니다. 이 단계를 통해 우리는 진리에 가까워질 수 있다. 하여 이는 여전히 아주 중요한 방편이다.

제3도 _____

견우 見牛
 - 소를 보다

序 :

從聲得入,
見處逢源。
六根門著著無差,
動用中頭頭顯露,
水中鹽味,
色裡膠青,
眨上眉毛,
非是他物。

서 :

소리를 따라 들어가니
보는 곳마다 근원을 마주친다.
육근문 하나하나 어긋남 없으니
움직이고 쓰는 가운데
낱낱이 드러난다.
물속의 짠 맛이나
색 속의 교청膠青색 같다.
눈썹을 치켜올리는 것이
다른 물건이 아니다.

頌 :

黃鶯枝上一聲聲,
日暖風和岸柳青,
只此更無回避處,
森森頭角畫難成。

송 :

노란 꾀꼬리 나뭇가지 위에서 지저귀고,
따뜻한 햇살 온화한 바람
언덕의 버들은 푸르구나.
더 이상 다시 회피할 곳이 없는데
우뚝한 머리 뿔은 그리기도 어렵다.

여기서는 숨어있는 소를 본 것, 혹은 소가 있는 장소를 발견한 것이다. 송문에서의 "노란 꾀꼬리 나뭇가지 위에서 지저귀고, 따뜻한 햇살 온화한 바람 언덕의 버들은 푸르구나,"의 이 기승起承 2구는 현실의 객관세계를 실감 나게 묘사하고 있다. 선종의 계송偈頌이 비록 이러하지만 도리어 거기에는 더 깊은 뜻이 숨겨져 있다. 이는 앞에서 말한 '물아일여' 즉, 진인이 진여를 발견한 입장에서 살펴본다면 진여실상을 읊조리는 것이다. 표면상으로는 객관세계를 노래하고 있는 것 같지만 실제적으로는 물아일여의 심경을 토로하고 있다. 즉, 풍경을 빌어 자기의 감정을 표출하고 있는데, 이를 차물영정借物詠情이라고 한다. 이는 중국 시가詩歌의 독특한 표현방법인 '비比, 흥興'의 기법이다.[3] 이러한 중국 시가 표현의 진의를 파악하지 못하면 선종의 게송을 감상하기가 어렵다.

이 제3 '견우'의 내용은 바로 '진인'을 자각한 것으로 자기의 본래면목, 잃어버렸던 마음속의 소를 발견한 것이다. 이를 서에서 잘 설명해주고 있는데 의역하면 다음과 같다.

문득 한 소리 듣고 불성을 깨달아 마주치는 곳곳이 근원이며 우리의 여섯 감각기관 모두가 구별이 없으며 일상생활이 그대

3 김대열, 『선종사상과 시각예술』, 서울, 헥사곤, 2017, p110

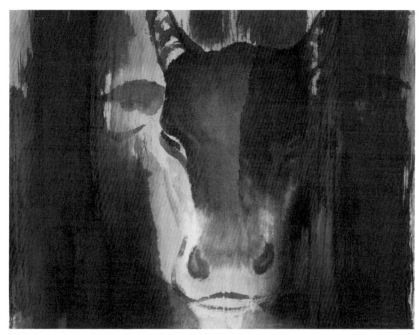

제 3 도　견우(見牛)　소를 보다　한지에 수묵채색　47×36cm

로 드러난다. 물속의 짠맛이나 색 중의 아교질 성분과 흡사하다. 눈을 뜨고 주변을 살펴보면 모르는 물건이 없다.

견성의 경험을 견색명심見色明心; 사물을 보고 마음을 밝히다 혹은 문성오도聞聲悟道; 소리를 듣고 깨닫다 라고도 한다. 예를 들어 말하자면 어떤 수행자가 운수행각 도중 어느 시골 동네에서 도화를 보는 순간 바로 자기의 본래면목을 깨달았다거나 혹은 어떤 소리를 듣고 깨달음을 얻음을 말한다. 이는 타성일편打成一片의 선정삼매에 든 것으로 모종의 감각이 홀연히 타파됨으로써 본심은 견문각지見聞覺知의 작용으로 자기를 드러내게 되는데, '수중의 염분'이나 '화구 중의 아교성분'처럼 비록 육안으로는 안 보이지만 엄연히 갖추어져 있다. 그러므로 눈을 부릅뜨고 보아야만 보이는 것은 아니다. 닫혀있는 심안心眼으로 삼라만상에서 자기와 다르지 않은 다른 물건을 보고 들을 수 있는 것을 물아일여物我一如라고 한다.

어느 수행승이 부엌에서 일하는 도중 장작더미가 무너지는 '우르르 쾅쾅' 소리에 홀연히 무상의 자기를 발견하고 '다른 물건이 없다'라고 소리쳤다. 이것이 바로 '물아일여'이다. 이 수행승은 몇 넌 후에는 공안公案이 타파되어 심오한 선정삼매를 넘나들 수 있었다 한다. 바꾸어 말하자면 그는 우주와 하나가 되어 '타성일편'의 경계에 든 것으로 단지 '우르르 쾅쾅' 장작더미 무너지는

소리에 무자삼매無字三昧 혹은 '홀연타파忽然打破'를 한 것이다. 만약 심오한 경지에 든다면 깨달음의 기연은 없는 곳이 없다. 보고 듣는 모든 것이 자아의 근원으로 안眼, 이耳, 비鼻, 설舌, 신身, 의意 등의 육근문이 의심할 여지 없는 자기이다.

수행자가 문자, 언어 및 개념, 사유의 제한에서 벗어나 자기 생명에서 사라진 심우를 직접 보게 되었다. 이는 이전의 노력이 있었기에 얻어진 결과이다. "소리를 따라 들어가니 보는 곳마다 근원을 마주친다." 방편의 소리(소의 울음소리)는 여전히 중요하다. 이러한 방편이 있어야 본원의 최고 주체성 혹은 심우를 찾을 수 있다. 서문과 송문에서는 이 단계에서 심우의 면목을 아주 똑똑히 보았다고 말한다. "육근〈안眼, 이耳, 비鼻, 설舌, 신身, 의意〉문 하나하나 어긋남 없으니 움직이고 쓰는 가운데 낱낱이 드러난다." 심우의 선명한 인상은 물속의 짠맛이나 색 속의 아교 성분 같아 겉으로 쉽게 드러나지 않는다.

하지만 시바야마 젠케이는 이 단계에 이르러도 철저한 깨우침을 얻을 수 없다고 하며 이는 이법을 정확히 성찰하는 단계라고 말하고 있다.[4] "노란 꾀꼬리 나뭇가지 위에서 지저귀고, 따뜻한 햇볕 온화한 바람 언덕의 버들은 푸르다." 여기서 수행자의 속마음이 명랑해지고 가벼워졌다는 걸 알 수 있다.

4 久松真一: 앞책, p30

제 4 도 _____

득우 得牛
- 소를 얻다

序 :

久埋郊外,
今日逢渠。
由境勝以難追,
戀芳叢而不已,
頑心尚勇,
野性猶存,
欲得純和,
必加鞭撻。

서 :

오랫동안 들판에 파묻혀 있다가
오늘에야 그대를 만났네.
경계가 수승한 탓에 쫓기 어렵고,
꽃이 만발한 숲이 한없이 그리워라.
완고한 마음은 여전히 용감하고,
거친 성품은 아직도 남아있네.
온순하게 하고자 한다면
반드시 채찍질을 해야만 하네.

頌：

竭盡精神獲得渠，
心強力壯卒難除，
有時才到高原上，
又入煙雲深處居。

송：

온갖 신통을 다해
그놈을 붙잡았지만
마음 굳세고 힘은 강해
다스리기 어렵다.
어떤 때는 잠깐 고원 위에
이르렀다가도 또다시
뭉게구름 깊은 곳에 머문다.

여기서 말하는 득우는 심우를 진짜 찾아왔다는 말이 아니고 앞에서 말한 견우를 포획하는 것이다. 그림 속의 목동은 손에 새끼줄을 잡고 소의 주변으로 다가가 소를 묶어 끌어내려는 모습이다. 그러면 여기서 먼저 송문의 내용을 살펴보도록 하자.

온갖 힘을 다해 그놈을 붙잡았지만 자아의 마음 굳세고 힘은 왕성해 다스리기 어렵다. 어떤 때는 잠깐 고원 위에 이르렀다가도 또다시 뭉게구름 깊은 곳에 머물기도 한다.

여기서는 다만 소를 발견한 것 즉 본래 자기를 본 것일 뿐임으로 절대 여기서 만족해서는 안 된다. 그러므로 소를 포획해야 하는데, 그러기 위해서는 새끼줄로 묶어 자기 신변으로 끌어내야 한다. '발견'의 최종 목표는 바로 깨달음의 경지이기 때문이다. 그러므로 발견한 소를 포획하는 일은 필수적이다. 그러나 비록 포획한 소 일지라도 아직 자아가 강하고 신체가 강건하여 쉽게 과거의 악습을 제어할 수 없다. 사람이 본래의 자기를 각성하더라도 그가 얻은 것을 쉽게 차지할 수가 없다. 왜냐하면 현실의 자아와는 아직까지 거리가 있기 때문이며 그러므로 선정의 역량이 강화될 때 고원에 이르는 것과 같으며 아울러 좌선에서 강렬한 망상이 따르면 구름처럼 흩어지는 것과도 같다. 이로 미루어 보아 '발견'은 자기 소유의 과정 중에 있는 것으로 필히 견우 득우 목우와 같은 오래 고난의 수행과정이 필수적이다.

이런 목표에 도달하려면 복잡한 심적인 갈등을 겪어야 하고 이러한 갈등을 이겨내야 한다. 시바야마가 말했듯이 견우의 단계는 큰 깨우침을 얻는 단계가 아니다. 주체성의 각오의 불꽃이 번쩍이지만 무명의 허망한 바람이 자꾸 일어 그 불꽃을 위협한다. 생명은 아직 완전히 순화되지 못했다. 야성은 수시로 외적인 감각 대상에 의해 감지되고 생명은 여기에 자꾸 의탁하게 된다. 심우는 갑자기 나타났다 또 순식

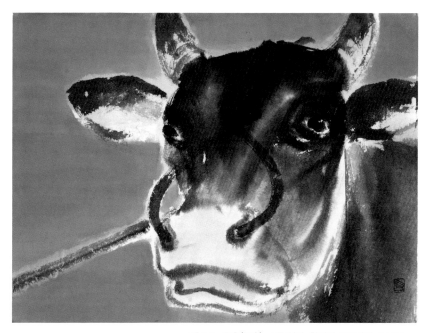

제4도 득우(得牛) 소를 얻다 한지에 수묵채색 47×36cm

간에 종적을 감춘다. "어떤 때는 잠깐 고원 위에 이르렀다가도 또다시 뭉게구름 깊은 곳에 머문다." 이 말은 아주 정확하다. 때문에 심우를 되찾으려면 격렬한 방법을 취할 수밖에 없다. "채찍질"을 한다는 것은 생명 가운데 존재하는 잡다한 요소들을 다스리기 위함이다.

서문에서 "완고한 마음은 여전히 사납고, 거친 성품은 아직도 남아있다", "경계가 수승한 탓에 쫓기 어렵고, 꽃이 만발한 숲을 한없이 그리다"라는 말은 현실 속의 소를 놓고 한 말이다. 소는 동물이기 때문에 "완고하고" "사납다". 하지만 그가 상징하는 심우 혹은 불성은 그렇지 않다. 불성은 최고 주체성으로서 "본래 청정하여 한 티끌도 받아들이지 아니한다". 그러니 어찌 완고하고 사나울 수 있는가? 사실 완고하고 사나운 것은 현실 속의 번뇌로 표현된다. 비유나 상징을 적당히 이해하는 게 아주 중요하다. 비유나 상징은 방편의 법문일 뿐이다.

제5도 ――――――――――――――― ――――――

목우 牧牛

- 소를 기르다

序:

前思才起,
後念相隨。
由覺故以成眞,
在迷故而妄。
不由境有,
唯自心生。
鼻索牢牽,
不容擬議。

서:

앞생각이 일어나자마자
뒷생각이 바로 따른다.
깨달음으로 말미암아 참됨을 이루고,
미혹으로 말미암아 삿됨을 이룬다.
경계가 있음으로 생겨난 게 아니라
오직 스스로의 마음이 일어났을 뿐이다.
코를 꿴 고삐를 굳세게 끌어당겨
생각으로 머뭇거림을 용납하지 않는다.

頌 :

鞭索時時不離身,
恐伊縱步入埃塵,
相將牧得純和也,
羈鎖無拘自逐人。

송 :

채찍과 고삐 때때로
챙겨 몸에 떼어놓지 않음은
행여 그대가 티끌 속으로
들어갈까 두려워서라네.
서로 당겨가며 온순하게 길들이면
고삐로 다스리지 않아도
스스로 사람을 따른다네.

이 제5 목우는 포획한 소를 순치시키는 단계이다. 여기서 목牧자의 자의는 소를 방사해서 기른다는 의미를 가지고 있는데 십우도의 내용이 전부 여기에 집약되어있다.

서문에서 말하고 있는 "앞생각이 일어나면 바로 뒷생각이 따른다. 힘을 다해 고삐를 끌어당겨 의심을 머뭇거리지 못하게 한다."의 의미는 우리가 어떤 생각을 염두에 두게 되면 곧바로 제2의 생각이 떠오르게 되는데, 이를 억제하고 있음을 표현하고 있다. 예를 들자면 어떤 이가 '뎅'하는 소리를 들었을 때 그 소리는 '뎅' 소리일 뿐인데, 그 진의를 의심하게 되고, 그 소리를 들은 후 곧 '이 소리는 어느 절의 종소리일까?' 상상하게 된다. 아울러 자기가 가 보았던 절을 상기하면서 최근에 자기가 참배했던 사찰을 떠올린다거나 거기서 본 아름다운 꽃을 생각하게 된다. 그러면서 그 꽃을 자기 것으로 여기고 결국에는 그 꽃을 꺾어 자기 방으로 가져오는 상상을 하기도 한다. 이와 같은 연속 생산의 두 가지 생각은 곧 정념正念을 망념妄念으로 변화시키게 된다.

본심本心이 망심妄心으로 변하는데, 연속으로 떠오르는 두 번째의 생각은 대다수의 사람들에게 나타나는 현상으로 '본래의 각오'를 '망상妄想'으로 흐르게 한다. 이 두 번째의 생각인 제2념이 망념으로 흐르지 않고 정념正念을 유지하기 위해서는 투철한 수행 생활이 필요하다. 이 투철한 수행 생활이 바로 '목우'이다.

우리는 제2념과의 접속에 대해 잘 알고 있다. 평상시 우리가 말하는 망상妄想은 과학성 추구의 진眞, 혹은 예술성 추구의 미美, 도덕성 추구의 선善이나 종교성에서 추구하는 성聖 등을 제외하고 나타나는 제2의 접속법이다.

그렇다면 어떻게 제2념과 접속하지 않고 망념妄念으로 떨어지

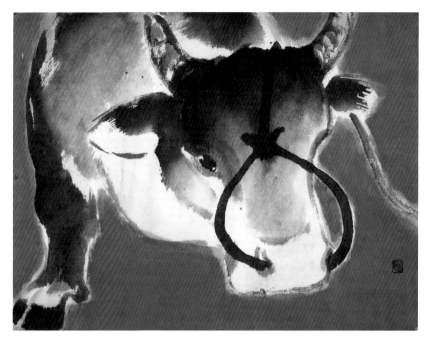

제 5 도 목우(牧牛) 소를 기르다 한지에 수묵채색 47×36cm

는 것을 막을 수 있을까? 한 생각 한 생각 계속해서 정념正念을
유지하려면 어떤 수행이 필요한가? 이것이 바로 '목우'에서 제
시하고 있는 수행이다. 이에 대해 잘 설명해주고 있는 일화가
있다.

 석공石鞏 선사가 스승 마조馬祖선사 도량에서 공부할 때, 부엌
에서 일하고 있는데 지나가던 스승 마조 선사가 물었다. "뭐 하
고 있느냐?" 석공이 말하길 "소 먹이고 있습니다."라고 하였다.
이에 마조가 "어떻게 먹이느냐?"고 되묻자 석공은 "초지에 가서
먹이면서 고삐를 꽉 끌어당기고 있습니다."라고 대답했다. 그러
자 마조는 "너는 정말로 소 먹일 줄 아는 놈이구나." 하며 칭찬
을 하였다.

소는 방초를 그리워하는 야성이 남아있어 초지에 가면 이리 뛰고 저리 뛰려 한다. 그래서 고삐를 꽉 틀어잡고 놓지 말아야 한다. 이러한 방식이 목우이다.

　이는 생명의 미혹함과 깨달음, 무명과 법성 등 서로 대립하는 요소들이 투쟁하는 단계이다. 무명이 법성을 이기면 미혹하고, 법성이 무명을 극복하면 깨달음을 얻게 된다. 자연스럽게 생명의 발전은 항상 생기를 염두하고 외부를 집착하게 된다. 원시불교에서는 "제행무상"이라고 말하지만 여기서는 "앞생각이 일어나자마자 뒷생각이 바로 따른다."고 말한다. 수행자는 망념이 생기지 않게 항상 경각성을 높여야 하고 생명의 방향을 결정하는 데 집착하지 말아야 한다. 목우는 곧 자신의 심우를 함양함이며 그것으로 하여금 순간순간이라도 마음 다스림에 영향을 받지 않게 하고 "티끌 속으로 들어가지 않게 하는 것"이다. 비교적 격렬한 수단은 이 단계에서 매우 필요하다. 손에 채찍을 들고 고삐를 굳세게 당겨 그가 다른 곳으로 달아나지 못하게 해야 한다. 주체성과 심우를 다시 잃지 않게 경각심을 발휘해야 한다. 코를 뀄 고삐를 굳세게 끌어당겨 생각으로 머뭇거림을 용납하지 말아야 한다. '의의擬議'는 다른 망상이 생겨나 상대적인 개념으로 절대적인 세계와 원리를 분할하는 것이다. 《무문관無門關》에는 이런 말이 나온다. "조주趙州가 남전南泉에게 물었다. '도란 무엇입니

까?' 남전이 대답했다. '평정심이 곧 도다' 그러자 조주가 또 물었다. '어떻게 하면 거기에 갈 수 있습니까?' 그러자 남전이 대답했다. '가고자 의문을 품으면 곧 일그러진다.'"[5]

'의향擬向'은 곧 '의의'로 이는 개념의 사유에 속한다. 개념 사유로 이해하는 것은 굴곡적인 과정이다. 때문에 그 절대적인 진리를 직접 이해할 수 없다. 송의 두 번째 구절인 "서로 당겨가며 온순하게 길들이면 고삐로 다스리지 않아도 스스로 사람을 따른다."라는 말은 무명과 법성의 투쟁 속에서 결국에는 법성이 무명을 이겼음을 나타낸다. 이 단계에까지 이르렀을 때 소는 이미 순복되어 방목자의 말을 따르게 된다. 때문에 더는 고삐와 같은 제어 도구가 필요 없다. 이는 수행에 있어서 생명경과의 노력으로 이미 순화되어 무명의 진애에 빠지지 않으며 법성의 광명이 펼쳐짐으로써 이제는 더 이상 심우를 잃어버릴까 염려할 필요가 없다는 것이다.

5 『無門關』, 南泉因趙州問:如何是道?泉云:平常心是道。州云:還可趣向否?泉云:擬向即乖。

기우귀가 騎牛歸家
- 소를 타고 돌아오다

序 :

干戈已罷,
得失還空。
唱樵子之村歌,
吹兒童之野曲,
身橫牛上,
目視雲霄,
呼喚不回,
撈籠不住。

서 :

전쟁이 이미 끝났으니
얻고 잃음이 도리어 없구나.
나무꾼이 시골 노래를 부르며
어린아이 풀피리를 부는구나.
소 잔등에 몸을 비듯이 기대고
눈은 먼 하늘을 바라본다.
불러도 돌아보지 않고
붙잡아도 머물지 않네.

頌：

騎牛迤邐欲還家,
羌笛聲聲送晚霞,
一拍一歌無限意,
知音何必鼓唇牙?

송 :

소를 타고 유유히
집으로 돌아가려니,
오랑캐 피리 소리
저녁놀에 실려 간다.
한 박자 한 곡조가
한량없는 뜻이려니,
지음知音이라면
어찌 입을 열어 말을 하리.

제1 '심우'에서부터 제5 '목우' 까지 단계는 주제가 '소'였는데, 여기 제6 '기우 귀가'에서는 '기우-소를 타다'의 동작이 첨가되었을 뿐만 아니라 '귀가'라는 새로운 주제를 제기하고 있다. 소를 타고 어디로 가는 것인가? '집으로 돌아간다.' '본분의 집', '본래의 자기' 제1 '심우'는 '길을 가고 있는 중'에서 시작되는데 이는 집으로 돌아가는 도중에 있음을 말하고 있다. 제1 '심우'에서부터 제5 목우 까지는 여행의 시작에서 결속의 과정이다.

그 밖에 여기서 말하는 귀가에서의 '귀歸'는 '환還'과 다르다. '환'은 출발했던 곳으로 돌아오는 것이고, 귀는 원래의 곳으로 돌아감을 의미한다. 즉, 발걸음을 멈춘 곳이 바로 그 자리임을 의미하고 있다.

불교 용어의 "귀의歸依 불佛"에서의 '귀의'는 본래 그곳으로 돌아감을 말하며, 역시 본래의 자리, 부처로 돌아감이다. 현실의 '자아自我'가 본래의 자기自己를 추구하여 결국에는 그곳에 도달함을 '귀가'라 말할 수 있다.

여기서 이송문을 산문으로 의역해서 살펴본다면,

사람과 소와의 힘겨루기가 이미 끝났으므로 이 소는 이제 더이상 붙잡으려 한다거나, 잃어버릴 염려가 없다. 목동은 순박한 시골 동요를 피리로 불고 있다.

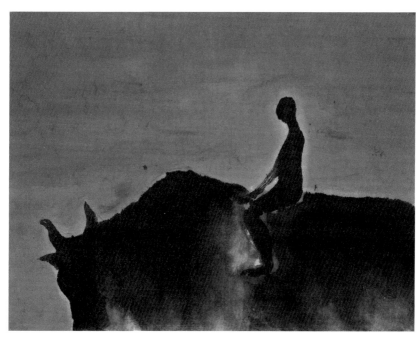

제 6 도 기우귀가(騎牛歸家) 소를 타고 돌아오다 한지에 수묵채색 47×36cm

소 등에 타고 있으면서 눈은 먼 하늘을 바라보고 있다. 이제
는 소와 사람은 더 이상 되돌릴 것도 얽매일 것도 없게 되었다.

원문에서의 '타이邏邏'는 '구불구불 면면히 이어져' 혹은 '어렵
고 곡절曲折이 많게'의 의미가 있으며, '강저羌笛'는 오랑캐 노래
라기보다는 순박한 곡조임을 말하고 있다. 한 박자 한 곡조가 지
닌 무한한 뜻은 '지음하필고진아知音何必鼓唇牙' 즉, 음을 알아들
을 사람이라면 누구나 함께 할 수 있지 않겠느냐며 심경을 토
로하고 있다.

여기서 '지음知音'은 백아伯牙와 종자기鍾子期의 '고진아鼓唇牙' 고
사를 인용하고 있다.[6] 그리고 서문에서의 '노롱拶籠'은 억지抑止로
머무르게 함을 의미하는데, 이는 「벽암록」 제62, 평창에는 "붙
잡아 가두어도 머물지 않으며 불러도 되돌아보지 않는다."[7]와 통
하고 있다. 사람과 소는 '현실적 자아'와 '본래의 자기'로 서로
옥신각신 하던 다툼이 이미 끝났음을 말한다.

제5 '목우 송문'에서 '서로 당겨가며 온순하게 길들이면, 고삐
로 다스리지 않아도 스스로 사람을 따른다.'라고 하였다. 이제
고삐가 필요 없게 되었다. 만약 소를 순화 시켜 이 경계에 이르

6 백아는 중국 춘추전시대 사람으로 거문고의 명수였다. 그의 친구 종자기가 백
아가 타는 검은고 곡조를 가장 잘 알아들었는데, 백아는 종자기가 죽자 그의 검은
고 줄을 끊어버렸다는 '백아절현(伯牙絶絃)' 고사성어를 낳았다.

7 玄沙云羅籠不肯住 呼喚不回頭 隨然恁麽 也是靈龜曳尾.

면 '사람'과 '소'의 그동안의 옥신각신하던 다툼이 이미 끝난 것이다. 그러므로 이제는 고삐를 잡을 필요가 없게 된 것이다. 그래서 노래를 부르고 피리를 불며 즐기게 되는데, 이는 또한 불법의 최고의 경계를 눈 뜨고 맛보게 된 '유회삼매'의 심경이다.

인생의 목적을 어디에 두고 있나? 선 수행자는 '즐거움' 즉, '유희'가 목적이다. 그러나 이 '즐거움'은 목적지에 다다르면 자연스럽게 사라진다. 그러므로 수행자가 목적지에 다다르기까지는 '즐거움'에 대한 관심 이외에는 아무것도 없다. 그렇다면 여기서의 '즐거움'은 무엇일까? 현대의 보통 생활인의 관점에서 본다면, 직장에 출근하여 일하는 것은 월급을 받아 집도 사고, 여행도 하며 즐거운 생활을 누리기 위해서이다. 그러나 선 수행자가 추구하는 '즐거움'의 최고경지인 '유희삼매'는 이런 자아 향락 중심의 관념과는 차이가 있다.

소위 '기우귀가'는 '목우'를 통해서 이미 중생의 노력이 필요 없게 되었다. 목동은 이미 소를 타고 있으므로 '반야般若'가 자발적으로 드러나고 있으며 붓다의 행을 실행하는 단계이다. 송문에서의 "소를 타고 굽이굽이 집으로 돌아가려니"에는 이미 '유희삼매'의 심경이 내포되어 있다. 일찍이 소를 타고 있으니 이제는 더 이상 중생 고난의 노력은 필요 없으며 붓다의 행을 실천하면 되는 것이다.

이제 수행자의 임무는 거의 다 완성되었다고 볼 수 있다. 잃어버렸던 심우 혹은 최고 주체성을 되찾아 깊은 희열을 얻어 마치 무인지경에 이르렀으므로 "불러도 돌아보지 않고 붙잡아도 머물지 않는다."고 말하고 있다. 이때 수행자는 이미 잃어버렸던 마음을 되찾았으므로 더는 찾을 것이 없으며, 다시는 잃을 것도 없다. 무엇을 얻고 무엇을 잃는다는 걱정도 없게 된 것이다. 아울러 득과 실의 상대의식相對意識을 초월 혹은 극복하였다. 이런 의식을 제거함으로써 심신의 자유무애를 찾을 수 있다는 것이다. 여기서 반드시 짚고 넘어가야 할 문제가 있다. '목우'의 단계에서 소에 대한 통제와 자연생명의 순화를 거쳐 '기우귀가'의 단계에 이르렀을 때에는 득과 실에 대한 염려가 사라지게 된다. 그렇다면 이 단계에는 주관과 객관, 소를 찾는 자와 소의 상대적인 분리가 존재할까? 주관과 객관, 목자와 심우는 완전히 융합되어 일체를 이루었을까? 이 문제에 대해 아키치키류민秋月龍珉은 소를 타고 집으로 돌아간 것은 "시비와 득실을 망각하고 유일한 진실의 경지에 도달했다. 소위에 사람이 없고, 사람 아래 소가 없는, 소와 사람에 집착하지 않는 본분의 고향에 돌아가 일여의 경지에 도달한 것이다."라고 말하고 있다. 그는 또 현실과 자아의 경지를 강조하기도 했다.[8]

8 秋月龍珉,『十牛圖 · 坐禪儀』春秋社, 東京, 1989, P.82

만약 정말 이렇다면 사람과 소의 구분이 없어야 한다. 사람이 없다면 소도 없을 것이다. 하지만 곧 이어지는 단계는 '망우존인'이다. 그다음 단계는 소와 사람을 다 잃은 '인우구망'이다. 이것을 또 어떻게 해석해야 할까? 시바야마처럼 기우귀가를 소와 사람을 잃고 소와 사람이 하나를 이룬 단계라고 말하기에는 조금 이르다는 생각이 든다. 실천으로 볼 때 심우를 되찾고, 심우를 잃게 만든 번뇌를 극복하여 심우를 안정시켜 마지막에 심우와 목자 혹은 수행자를 통일 시켜 소와 사람이 하나를 이룬 경지에 도달하는 데에는 함양공부가 필요하다. 이는 점진적인 과정으로서 갑자기 이루어지는 게 아니다. 게다가 다음에서 말했듯이 여기에는 방편의 문제도 연관되어있다. '십우도송'에서 '기우귀가'와 '망우존인'을 거쳐 '인우구망'에 도달하는 과정은 '심우'를 함양하고 생명을 순화시키는 점진적인 과정이다. 이는 곽암의 십우도송의 근본적인 성격을 파악하는 데 있어서 매우 중요한 문제이다. 이 점에 대해서는 마지막 부분에 가서 종합적으로 토론하고자 한다.

제7도

망우존인 忘牛存人

- 소는 없고 나만 남다

序 :

法無二法，
牛且為宗。
喻蹄兔之異名，
顯筌魚之差別。
如金出礦，
似月離雲。
一道寒光，
威音劫外。

서 :

법에는 두 가지 법이 없으나,
소를 잠시 근본으로 삼았다.
비유하자면 올무에 걸린
토끼의 다른 이름이며
통발 속에 든 고기와의 차별을 드러낸다.
금이 광석에서 나오는 것과 같고
달이 구름을 여의는 것과 비슷하지만
한 줄기 서늘한 빛은
시간을 벗어나고 있다.

頌：

騎牛已得到家山，
牛也空兮人也閑，
紅日三竿猶作夢，
鞭繩空頓草堂間。

송：

소를 타고
이미 고향에 도착하였으니
소는 없고
사람은 한가롭네.
붉은 해 높이 뜨는 것도
꿈꾸는 것 같으니
채찍과 고삐는
텅 빈 초당에 버려두었다.

소는 사라지고 사람만 있다. 제1 심우에서 제5 목우까지의 긴 여행이 끝나고 집에 도착하였다. 송문을 의역해 보면,

> 소를 타고 집에 돌아오니 소의 형체는 보이지 않고
> 사람만 한적하게 소요자제하고 있네.
> 아침 햇살이 하늘 높이 비추고 있으나
> 아직도 혼미한 꿈속에 잠겨있네.
> 채찍과 고삐 줄은 어지럽게 초당에 버려져 있네.

여기서 소가 없는 것은 소는 이미 임무를 완수했으므로 종적을 감추고 사라진 것이다. 사람 역시 이제 더 이상 소를 먹일 필요가 없게 된 것이다. 잃어버린 소 역시 본래의 자아이다. 결국 소를 찾아 순복시켰으며 그 소를 타고 집으로 돌아온 것이다. 자기가 자기를 완성함으로써 자각의 도를 성취한 것인데 현실의 자아와 본래의 자아가 합의한 것이다. 서에 대한 의역은 다음과 같다.

물건은 본래부터 두 개가 아니다. 잠시 현실의 자아와 본래의 자아로 나뉜 것이다. 본래의 자아는 소이다. 이는 올무와 토끼 통발과 고기로 나누는 것과 같다. 진정 순금은 금광석에서 나오고 달은 구름을 뚫고 나온다. 금이나 달이 한 줄기 빛을 바라는 것은 이미 태고 이전부터 있었다.

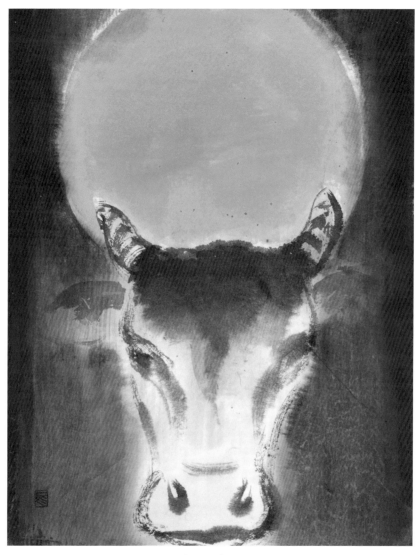

제 7 도 망우존인(忘牛存人) 소는 없고 나만 남다
한지에 수묵채색 47×36cm

'법무이법法無二法'에서의 법은 존재의 의미로 존재의 법칙을 끌어들여 진리를 말하는 것이다. 뿐만 아니라 이것이 전제임을 의미한다. '우차위종牛且為宗'의 차는 잠시 잠깐을 의미하는데 여기서의 소는 가상의 목표이다. 이는 "고기를 잡으면 통발을 버리고, 토끼를 잡으면 올무를 버린다."는 장자莊子의 물외편物外篇[9] 내용과 상통한다.

자아의 실현self-realization에서 제7 '망우존인'의 단계가 완성되었다. 일반 불교에서 말하는 중생이 이미 성불한 단계로 이제는 더 이상의 수행이 필요 없는 단계이다. 그러나 선불교에서는 이후의 수행을 더 중요시하고 있다. 이것은 다음 단계인 '인우구망'의 제 8단계부터 시작되는데, 이는 "부처를 만나면 부처를 죽이고, 조사를 만나면 조사를 죽인다."는 임제의현臨濟義玄의 화두 '살불살조殺佛殺祖'의 내용과 상통하고 있다.

여기서는 주목되는 것은 방편의 법문 혹은 임시적인 편의의 비유를 응용하여 목적에 도달하면 곧바로 그 과정을 버리려 함을 말하고 있다. 즉, 토끼를 잡으면 올무를 버리고 고기를 잡으면 통발을 버려야 한다는 것이다. 우리는 이러한 것들에 집착하지 말아야 한다. 비록 서와 송에 "방편"이라는 글자가 나오지 않았지만 여기서 말하는 바가 바로 이 뜻이다. 이 전에 소로 심우를

9 筌在魚所以, 得魚忘筌, 蹄在兔所以, 得兔忘蹄

비유했는데 이는 이미 잃어버린 주체성이다. 사람은 수행자를 뜻한다. 수행자와 주체성은 사실은 하나다. 수행자의 본질은 곧 그 주체성이다. 이게 곧 "법무이법"이다. 하지만 이것은 궁극적인 의미에서 말한 것이다. 실천과정에서 주체성은 현실상에 있어서 자신을 잃을 수도 있다. 그러므로 소를 잃어버린 것으로 비유하였다. 소를 찾는 것과 소를 얻는 과정은 잃어버린 것을 탐구하고 새롭게 깨닫는 것을 의미한다. 이로 미루어 볼 때 소는 방편expediency의 의미를 가지고 있으며, 이것이 바로 '소를 잠시 근본으로 삼았다'는 의미이다. '차借'는 잠깐, 임시라는 뜻으로서 진짜가 아니다. 주체성은 목표이자 '달'이다. 소는 방편이자 지指이다. 토끼, 고기는 목표인데 우리가 포획해야 할 것들이다. 올무와 통발은 도구인데 우리가 목표를 이루기 위해 설치한 방편과 비슷하다. 이러한 맥락에서 "망우존인"은 목표를 이루었으니 방편을 버려야 한다는 의미를 내포하고 있다. 소는 야성이 있기에 쉽게 길들여지지 않는다. 그러므로 채찍, 고삐와 같은 비교적 격렬한 도구를 사용하여야 한다. 소를 길들이려는 목표에 도달하면 채찍, 고삐와 같은 도구는 버려도 된다. "채찍과 고삐는 초가집에 버려두었다." 함은 방편을 버려도 된다는 의미이기도 하다. 하지만 위에서 말했듯이 이러한 비유를 현실적으로 이해해야 하는데, 현실에서의 소는 야성이 있고 번뇌가 있다. 그러나

심우, 불성 혹은 주체성은 "본래 청정하여 한 티끌도 받아들이지 않기 때문에" 여기서는 야성이나 무명 진애를 말할 수 없다.

　방편으로써의 소를 버리면 곧 밝고 고요한 최고주체성만 남게 되는데, 이는 자재 무애의 표현이며 광석에서 순금이 나온 것과 같고 달이 구름을 벗어난 것과도 같아 그 지혜가 찬란히 빛난다. 이는 현실의 층층겹겹의 장애를 통과하고 시간과 공간의 제한을 초월한 절대絕待적인 경지에 도달했음을 말하며, 이것이 바로 '망우존인'이며 사람이 곧 최고의 주체성임을 밝히고 있다.

　이 단계의 함양에 관해 시바야마 젠케이와 히사마츠 신이치는 조금 다른 견해를 가지고 있다. 두 사람은 사람과 소가 일체를 이룬다는 데 대해서는 의견이 같다. 이는 두 사람 모두 "법무이법"이라는 명제를 중시했기 때문이다. 두 사람은 우리가 얘기하는 방편의 뜻을 강조하지 않았다. 아키치키류민은 "망우존인"을 해석할 때 "번뇌가 없는 고향에 돌아온 뒤에 소를 망각한 주인공"과 "자각적으로 자신을 소와 같은 위치에 놓고, 주객일여의 묘지妙旨에 도달한 주체"라고 해석했다.[10] 히사마츠는 원래부터 자신이 곧 소임을 알았기에 잃어버린 소와 소를 잃은 사람은 서로 다른 같은 존재라고 말한다.[11]

10　秋月龍珉,『十牛圖 · 坐禪儀』春秋社, 東京, 1989, p99

11　久松真一 , 앞책, P.514

그렇다면 왜 이 단계를 "인우일여"가 아닌 "망우존인"이라 했을까? 이 가운데는 점진적인 과정이 존재하는데 그게 바로 방편을 버리고 진실과 실상에 다가가는 것이다. 사실 히사마츠는 자신의 해석에 완전히 만족하지 않았다. 그들은 자신들의 해석이 정확하지 않은 부분이 있음을 알고 있었다. 히사마츠는 이 단계에서 사람과 소는 완전한 일체를 이루지 못했다고 서술하고 있다.[12]

하지만 우리 여기서 방편의 포기라는 각도에서 볼 때 이 제목에는 큰 문제가 없다고 여겨진다.

12 久松真一 , 앞책, P.514

인우구망 人牛俱妄

- 소도 없고 나도 없다

序 :

凡情脫落,
聖意皆空。
有佛處不用遨遊,
無佛處急須走過。
兩頭不著,
千眼難窺,
百鳥銜華,
一場懡䙞。

서 :

범속한 생각도 떨어져 나가고
성스런 뜻도 모두 텅 비었다.
부처 있는 곳엔 노닐 필요 없고
부처 없는 곳엔 급히 지나가야만 한다.
두 갈래에 집착하지 않으니
천 개의 눈으로도 엿보기 힘들다.
온갖 새들이 꽃을 물고 와도
한바탕 웃음거리가 되고 만다.

頌：

鞭索人牛盡屬空，
碧天遼闊信難通，
紅爐焰上爭容雪 ?
到此方能合祖宗。

송 :

채찍과 고삐, 사람과 소 모두 공하였으니,
푸른 하늘만 아득하여 소식 전하기 어렵네.
붉은 화로 위 불꽃이
어찌 눈송이를 허용하오리오.
여기에 이르러야 바야흐로
조사의 뜻에 계합하리.

이는 "망우존인"의 계속이다. 방편으로써의 소를 버리고 절대絶待적인 최고 주체성만 남았다. 사람들은 저도 모르는 사이에 이런 주체성에 집착하게 된다. 자성만 있다면 이것을 얻을 수 있다고 생각한다. 그러므로 이 단계에서는 주체성까지 제거해야 한다. 이는 단멸론斷滅論이 아니라 각자覺者는 주체성에 집착하지 말아야 한다는 의미이다. 여기에는 깨닫고자 함이나 깨달음까지도 없고 오직 한줄기 맑고 투명함만 있을 뿐이다. 이것이 바로 진정한 깨달음이다.

서문을 의역하면 다음과 같다.

> "방황하고 미몽에 빠졌던 감정도 이미 사라졌다. 깨달음의 마음도 텅 비어있다. 부처의 세계에서 노닐 필요도 없으니 빨리 부처 없는 세계로 나아가야 하겠다.
> 범, 성의 두 개의 세계가 존재하지 않으니 관세음보살의 천개의 눈으로 찾기 어렵다. 온갖 새가 꽃을 물어와 공양한들 한 편의 수치스러움 뿐이다."

제8도 인우구망(人牛俱忘) 소도 없고 나도 없다 한지에 수묵채색 47×36cm

그리고 송문은

"채찍, 고삐 줄, 사람과 소 모두 사라졌다. 오직 푸
른 하늘만 요활하니 소식 전하기 어렵구나. 훨훨
타는 화롯불을 눈으로 녹일 수 있겠는가? 비로소
여기에 이르니 조사의 종지를 받들 수 있겠네."

라고 말하고 있다.

선에서는 무집無執과 무심無心을 강조한다. 무집은 모든 사물에
집착하지 않는 것을 말한다. 무심은 사물에 의식意識이 생기지 않
고 상대적인 안목으로 물체를 보지 않는 것을 말한다. 인우구망
은 무집과 무심의 정신경지를 가장 합당하게 보여주고 있다. 이
러한 정신 경지에서 수행자는 범정凡情에 마음이 생기지 않고 집
착하지 않는다. 또한 신성한 존재(공리, 열반, 부처 등)를 부러워
하지도 않는다. 그러므로 이러한 감정들이 일어나면 평범한 존
재를 싫어하고 신성한 존재를 흠모하는 경향이 나타나게 된다.
이때 마음은 두 개로 나누어져 한 면으로는 평범한 존재를 싫어
하면서 다른 한 면으로 신성한 존재를 흠모하게 되는데, 이것은
하나로의 통일 상태를 유지하지 못하고 있으므로 이는 진정한
깨달음의 경지가 아니다. 때문에 "범속한 생각도 떨어져 나가고

성스런 뜻도 모두 텅 비었다"고 말한다. 부처가 있을 때와 없을 때를 나누어 생각하는 것은 부처를 밖으로 밀어내는 것으로서 부처가 있는 곳과 없는 곳을 말하게 된다. 이는 부처의 근원이 자가自家의 생명에 있다는 걸 모르는 것이다. 부처를 밖으로 밀어내는 것은 불성과 심우를 잃어버렸기 때문이다. 하여 이런 생각을 버리고 "양쪽에 모두에 집착하지 말아야 한다." 부처가 있거나 없거나 집착하지 말아야 하며 양쪽에 모두 집착하지 말아야 불성과 심우가 그 속에 존재하게 된다. 이 도리를 이해하는 일은 쉽지 않아 "천 개의 눈으로도 엿보기 힘들다"고 말하고 있다.

선은 교외별전教外別傳, 불립문자, 직지본심直指本心, 견성성불을 강조한다.[13] 이는 개인의 수행을 놓고 말한 것이기에 이것들을 선의 종지라고 할 수 있다. 여기서 말한 본심 혹은 인심은 당연히 분별과 생각이 없는 마음을 가리킨다. 이런 마음은 파열되지 않고 완전한 형태이다. 하지만 성 혹은 불성은 중생들이 원래부터 갖고 있는 것으로서 성불의 잠재력과 성격을 초월한 것이다. 이것은 중생들의 생명 속에 내재되어 있는 것으로서 밖으로 밀어낼 수 없는 존재이다. 이러한 마음은 불성이다. 허니 불성은 마음 밖이 아닌 마

13 『벽암록』에는 이런 내용이 기재되어있다. "달마가 멀리서 이 땅에 대승의 근기가 있음을 보고는 마침내 바다를 건너와, 부처의 심인만을 전하여 어리석은 중생을 깨우쳐주려 문자를 세우지 않고 곧바로 사람의 마음을 가리켜 성품을 보아 부처를 이루게 하였다."

음속에서 찾아야 한다. 하여 송에서는 "붉은 화로 위 불꽃이 어찌 눈송이를 허용하오리오. 여기에 이르러야 바야흐로 조사의 뜻에 계합하리."라고 말한 것은 도리에 맞다. 각자各者가 가지고 있는 지혜의 화로는 그 어떤 불꽃도 허용할 수 없다. 범성凡聖과 같이 세밀한 집착 혹은 성자의 경지에 대한 흠모로 인해 생긴 집착이라도 절대 허용할 수 없다. 수행자는 반드시 이 단계에까지 이르러야 역대 조사들이 추구해온 깨달음의 취지에 진정으로 도달할 수 있다.

'인우구망'에 대한 아키치키류민의 해석은 이렇다. 그는 '망우존인'은 성인의 경지를 표시한다고 말하고 있다. 이런 경지에는 주체가 존재하는데 이 주체는 사람과 소가 하나를 이루는 것을 알 수 있다. '인우구망'은 성인의 경지를 부정한 것으로서 특별히 초탈한 경지를 뜻한다. 이것이 진정한 선이다.[14] "초탈한 경지"는 주관과 객관, 성인과 범인을 동시에 초월하여 유불과 무불의 "민절무기泯絕無寄"한 정신 상태를 가지게 되는 것을 말한다.[15] 히사마츠 신이치는 이 단계에서 사람과 소는 완전한 일체를 이루었다고 말한다. 여기에는 범인과 성인, 사람과 부처의 구별이 없다. 그는 이 여덟 번째 그림에 소와 사람, 채찍과 고삐가 없는 것은 무소유의

14 秋月龍珉,『十牛圖·坐禪儀』春秋社, 東京, 1989, P.107
15 "민절무기泯絕無寄"는 종밀宗密이 세 가지 선을 판단하는 용어의 일종이다. 그것이 가리키는 구체적인 선법에는 큰 신경을 쓸 필요가 없다. 그 의경意境에만 주의를 기울이면 된다.

원상圓相으로서 "무상의 상"을 말한 것이라고 했다. 그는 많은 어휘로 이러한 경지를 묘사했는데, 예를 들면 "당연히 물아상망物我相忘해야 하고", "근본적인 공空", "무일물", "절대무" 등의[16] 단어는 히사마츠 신이치가 교토학파의 사상맥락에서 제기한 것들이다. "당연히 물아상망物我相忘해야 하고", "근본적인 공空", "무일물", "절대무"로 여덟 번째 그림의 경지를 말한 것은 매우 적합하다. 이러한 단어들은 "본래무일물"(혜능의 게송)이라는 소탈한 정서를 잘 표현해냈다. 하지만 이것을 "무상의 상"이라고 하는 것에 대해서는 더 토론해볼 필요가 있다. 무상의 상은 반야계의 사변이다. 세간의 갖가지 현상들은 어떠한 인연에 의해 생겨난 것임을 알지만 자성이 없다는 것을 알고 그것에 집착하지 않는 것이 바로 "무상"이다. 집착은 하지 않되 그것을 없애지도 말아야 한다. 그것들이 변화를 거쳐 각가지 자태를 표현해내는 것이 바로 "상"이다. 이것이 바로 무상의 상이다. 이는 세간의 적극적이고 긍정적인 태도와 연관이 있다. 그 함의는 인우구망의 민절무기泯絶無寄를 초월하였다. 이 문제에 대해 다음에서 좀 더 깊이 살펴보도록 하겠다.

16 久松真一, 앞책, pp.515-516

제9도 ────────────────

반본환원 返本還源
- 본래의 모습으로 돌아가다

序:

───────────────

本來淸淨,
不受一塵。
觀有相之榮枯,
處無爲之凝寂,
不同幻化,
豈假修治,
水綠山靑,
坐觀成敗。

서:

───────────────

본래 청정하여
한 티끌도 받아들이지 않는다.
모양 있는 것의 영고성쇠를 보고
무위에 처하여 고요함에 머문다.
헛된 변화에 동요하지 않으니
어찌 헛된 수행이겠는가?
물은 맑고 산은 푸른데
앉아서 만물의 변화를 바라보노라.

頌 :

返本還源已費功,
爭如直下若盲聾,
庵中不見庵前物,
水自茫茫花自紅。

송 :

근원으로 돌아오려고
온갖 애를 썼으니
어찌 곧장 눈멀고
귀먹은 것만 하겠는가!
암자 가운데서
암자 앞의 물건을 보지 않으니
물은 절로 망망하고
꽃은 절로 붉구나!

이는 세간에 돌아와 십자가두에서 중생을 교화시키기 전의 준비단계이다. 수행자는 자신의 주체성을 다시금 깨닫고 주체성에 대해 더 이상 집착하지 않는다. 이는 주체성을 다시 수립하여 일상생활에서 능동성을 발휘한다는 것이다. 즉 주체성을 밖으로 활용함이며, 이렇게 밖으로 활용한다 하여도 잃어버리는 것은 아니다. 이 주체성이 자신을 떠나도 항상 자신 속에 있게 되고 그 원래 자리를 지키게 되는데 이것이 바로 "반본환원返本還源"이다.

그렇다면 왜 그럴까? 그것은 주체성이 "본래 청정하여 한 티끌도 받아들이지 않기 때문"이다. 주체성은 자유롭기 때문에 속세의 세계에서 활동해도 속세에 의해 어지럽혀지지 않는다. 이는 "진흙 속의 연꽃" 혹은 "불 속의 연꽃"과도 같이 영원히 지혜의 빛을 발한다. 그러므로 세계가 어떻게 변화하든지 계속 자신을 보임保任하고 내심의 평형상태를 유지할 수 있다. 이를 '무위無爲', 라 하고 '응적凝寂'이라 한다. 이러한 상태는 진실이 가득하여 환상과 같이 변화하지 않으며 또한 인위적이지 않고 자연적이다. 이를 "다스림(수치修治)"이라고 하며 이것이 삼매Samadhi의 경지이다. 삼매의 심경으로 세상을 보아야 세계의 본래면목을 그대로 드러낼 수 있다. 그래야 세상이 인연과 올바른 도리에 따라 수순하게 발전할 수 있다. 인연이 닿으면 이루어지고, 인연이 다

제 9 도 반본환원(返本還源) 본래의 모습으로 돌아가다 한지에 수묵채색 47×36cm

하면 사라진다. "물은 맑고 산은 푸른데 앉아서 만물의 변화를 바라본다." 이 과정은 강제적이지 않다.

"암자 가운데서 암자 앞의 물건을 보지 않으니 물은 절로 망망하고 꽃은 절로 붉구나!" 이 구절은 문자가 아름다울 뿐만 아니라 또 철학적인 함의도 내포하고 있다. 하지만 이 말은 현상세계의 존재들을 본체만체해야 한다는 뜻이 아니라 그것을 대상화시켜 고정관념으로 짜 맞추려 하지 말아야 한다는 뜻이다. 암자 앞의 물은 자유롭게 흐르고 꽃은 절로 붉게 물든다. 이것이 바로 그것의 본래면목이다. 여기서 실제적으로 관조의 묘용에 대해 잘 말하고 있다.

이 단계를 아키치키류민은 "진공묘유眞空妙有", "진공묘용眞空妙用"이라고 말했다.[17] 후자는 10번째 게송의 "무작無作의 묘용"과 상응된다. 주동성의 작용이 시작되었지만 수동에서 능동으로, 초동初動에서 전동全動으로 발전하는 데는 과정이 필요하다. 히사마츠 신이치는 "본래 청정하여 한 티끌도 받아들이지 않는다."는 주체가 "무의 주체"로 바뀐 데 대해 이러한 주체성은 만동萬動에 처하여도 본래의 모양과 성격을 잃지 않는다고 말했다. 이러한 주체성은 어떠한 환경에서도 다른 존재의 영향을 받지 않는다. 이는 완전히 자유로운 존재이다. 그는 "묘용"이라는 단어

17 秋月龍珉,『十牛圖 · 坐禪儀』春秋社, 東京, 1989, p122

로 주체성의 능동 작용을 비유했다.[18] 우리는 이 단계의 주체성에는 동動의 기미가 보이지만 완전한 동은 아니라고 생각한다. 그러므로 "묘용"이라고 말하기에는 비교적 이른 감이 있다. 진정한 동動은 10번째 단계 입전수수入廛垂手에서 일어난다. 여기에서 비로소 세간에 진정한 영향을 주고 세간을 위해 크게 활용된다.

18 久松真一 , 앞책, pp.517-518

제10도 _____

입전수수 入廛垂手
– 현실을 즐기며 산다

序 :

柴門獨掩,
千聖不知。
埋自己之風光,
負前賢之途轍。
提瓢入市,
策杖還家,
酒肆魚行,
化令成佛。

서 :

사립문을 닫고 홀로 있으니
천 명의 성인도 알지 못한다.
자기의 풍광을 묻어버리고
옛 성현이 간 길도 저버린다.
표주박을 들고 저자에 들어가고
지팡이 짚고 집집마다 찾아다닌다.
술집과 생선가게에서 교화하여
부처를 이루게 한다.

頌 :

露胸跣足入廛來,
抹土涂灰笑滿腮,
不用神仙真秘訣,
直教枯木放花開。

송 :

가슴을 드러내고
맨발로 저자에 들어가니
흙투성이 재투성이에
웃음은 볼에 가득.
신선의 진귀한 비결을
쓰지 않아도
곧바로 고목나무
꽃을 피우게 하네.

여기서는 절박하게 선의 궁극적 관심을 나타내려고 한다. 세상을 버리지 않으려는 큰 포부 때문에 속세로 돌아와 자기의 깨우침과 경험 및 지혜로 중생을 교화하려 하는 것이다. "술집과 생선가게에서 교화하여 부처를 이루게 한다."는 말은 십자가두 같은 번잡한 장소에서 중생을 교화하여 제도한다는 의미이다. 이는 지극히 힘든 일로 중생은 미혹하고 업業이 무겁기 때문에 큰 인내성이 필요하다. 중생은 쉽게 교화되지 않으며 마치 고목나무 꽃 피우기와 같아 인내와 자비가 예측하지 못했던 결과를 가져오기도 한다. 여기 이 교화의 과정 중에서 수행자는 노고를 마다하지 않고 내심에는 기쁨이 가득하고 얼굴에는 웃음이 가득하며 이러한 일을 행하는 흔적조차 드러내지 않는다. 평상시처럼 행동하고 평범한 모습으로 평범하지 않은 일을 해야 한다. "가슴을 드러내고 맨발로 다니며", "지팡이를 짚고 집집마다 돌아다녀야 한다."라는 말은 평상시처럼 행동해야 한다는 말이다. "자신의 풍광을 묻어버리고" 성인이라는 신분을 노출하지 말아야 한다. 그래야 다른 사람이 괴리감을 느끼지 않을 수 있다. 이러한 괴리감은 성인과 범인을 구별하는 데서 생겨난 것이다.

제 10 도 입전수수(入廛垂手) 현실을 즐기며 산다 한지에 수묵채색 47×36cm

송문을 의역해서 살펴보면

"가슴을 드러내고 맨발로 저잣거리에 들어가는
데 몸은 흙투성이 재투성이이지만 얼굴에는 웃
음 가득하다. 신선의 진귀한 비결도 쓰지 않는데
도리어 고목나무에 꽃을 피게 한다."

여기서 '가슴 드러내고 맨발로'는 출산 석가를 연상케 한다.
'입전수수'의 '전'은 점포를 의미하며, 저잣거리에 나가 활동함
을 말한다. 수수는 '손을 뻗어 제도중생'을 하고 있음을 말하고
있다.

선종에서는 "유희삼매"라는 말을 즐겨 사용한다. 유희삼매
는 '인우구망'의 원상圓相에서만 해당되는 것은 아니다. 고봉정
상에서의 '유희삼매'하는 스스로나 즐기는 고방자상孤芳自賞일 뿐
이다. 즉 "중생들과 나누지 않고 홀로 즐거움을 누리는 것이다."
삼매는 선이 정한 경계인데 다른 사람을 이롭게 하고 적극적으
로 펼쳐내야 한다.[19] 진정한 유희삼매는 '입전入廛'의 '전(저자)'에

19 『般若經』에서 말하는 삼매는 공(空), 무상(無相), 무원(無願)이다. 『반야경』
은 이 방면에서 선에 큰 영향을 끼쳤다. 하지만 『반야경』은 입세를 강조하는데 삼
매의 정신으로 중생을 구제해야 한다.

그리고 "술집과 생선가게酒肆魚行"에 있다. 삼매는 인생을 즐기며 살아가는 과정에서 광명과 지혜를 발휘해야 한다. 다시 말해 유희삼매는 속세를 떠날 수 없고 끊임없이 움직이며 이 움직임 속에서 여러 방편과 법문을 운용해 중생을 교화시켜야 한다. 이것이 바로 "대기대용大機大用"이다. 이러한 맥락에서만 진정한 선기를 말할 수 있다. 민절무기한 곳에서는 선기가 아닌 선취禪趣만 말할 수 있다.[20] 이 유희삼매에 관해 무문 혜개無門慧開선사는 "부처를 만나면 부처를 죽이고, 조사를 만나면 조사를 죽여라. 생사의 벼랑 끝에 서서 대자유의 힘을 얻어 육도六道와 사생四生 속에서 '유희삼매'하라."[21]라고 하였다.

육도와 사생四生은 모두 윤회하여 속세에 돌아오는 것을 말한다. 조사는 대기대용의 법문을 운용하여 중생을 교화하였다. 부처, 조사와 같은 권위자들에 대한 집착도 버려야 한다. 삼매를 정력定力으로 자유로운 유희 속에서 중생을 교화해야 한다. 이것이 바로 유희삼매이다.

20 독일의 신학자이자 선학자인 하인리히 두무린(H.Dumoulin)은 자신의 저서 『Der Erleuchtungsweg des Zen im Buddhismus. Frankfurt am Main: Fischer Taschenbuch Verlag, 1976』에서 선기에 관해 말하고 있다. 그는 선기를 Zen-Aktivi-tat로 번역했는데, 동적인 의미를 강조한 것으로서 매우 적절하다. 이런 선기에는 "활동적인 동감(動感)"(Dynamismus der Aktion)이 가득하다.

21 『無門關』大正 48.283a

역대 십우도
歷代 十牛圖

역대 십우도
歷代 十牛圖

십우도 혹은 목우도牧牛圖에 대하여 역대 많은 선사禪師들이 게송偈頌으로 남겼다. 그중에서 널리 알려져 있는 것으로는 앞에서의 곽암선사 도송圖頌과 함께 보명선사普明禪師의 도송圖頌이 있다. 이 두 가지 도송은 송사頌辭와 그 내용에 많은 차이가 있다.

　보명선사의 도송은 검은 소[黑牛]를 찾아 흰 소[白牛]로 변화하는 과정으로 묘사하고 있는데, 이것이 곽암선사 도송과 다른 외면적 부분이다.

　내용적 측면에서 살펴본다면, 곽암은 어떻게 '깨달음'을 이룰 것인가? 즉, 진리, 지혜를 찾는 과정을 말하고 있으며 보명은 다만 선정禪定의 수행만을 설명하고 있다. 그리고 곽암은 최종적으로 '깨달음'을 이룬 후에는 현실 세계로 돌아와 중생을 제도할 것을 강조하고 있다. 그러나 보명의 최종 경계境界인 제10단계 '쌍민雙泯:소도 없고 나도 없다'은 곽암의 '인우구망人牛俱忘' 제8단계에 머무르고 있다.

　지금까지 전해지고 있는 십우도 역이 이 두 도송을 모태로 제작된 것들이다. 그러나 이 도송을 지은 선사들이 생존했던 시기 송대宋代의 것은 찾아보기 힘들고 대부분이 명대明代에 제작된 목판본이다. 그중에 도송의 내용을 충실히 반영하고 제일 정치精緻하다고 판단되는 작품을 여기에 소개한다.

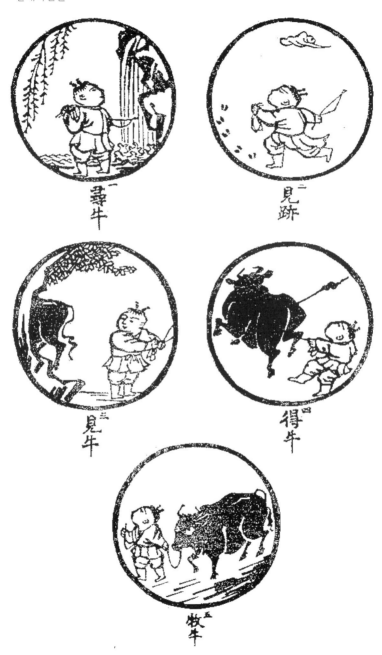

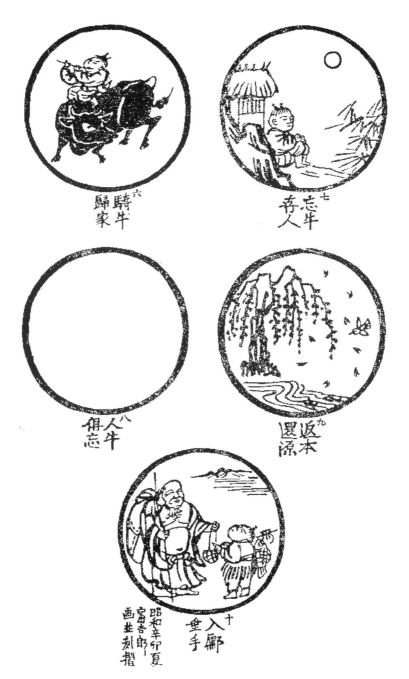

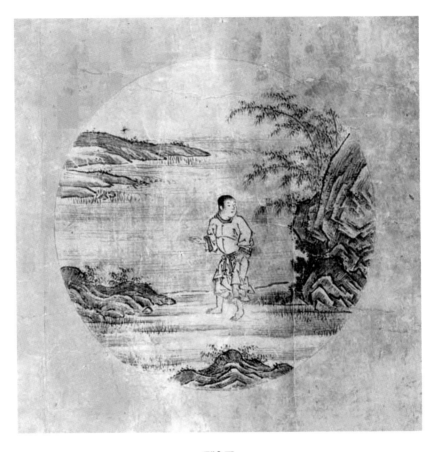

제1도

심우 尋牛

소를 찾다

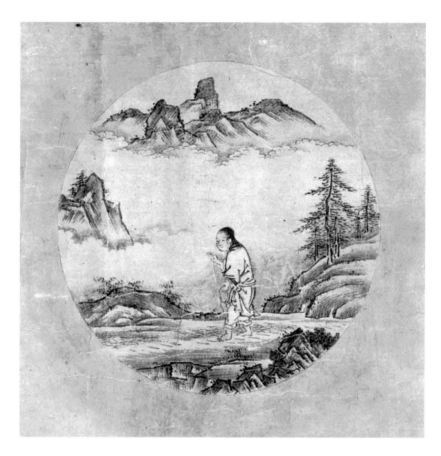

견적 見跡

발자국을 보다

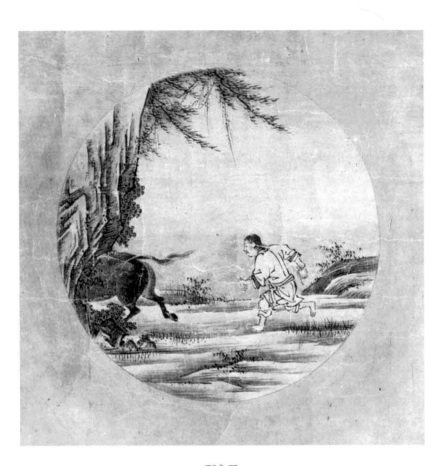

제 3 도

견우 見牛

소를 보다

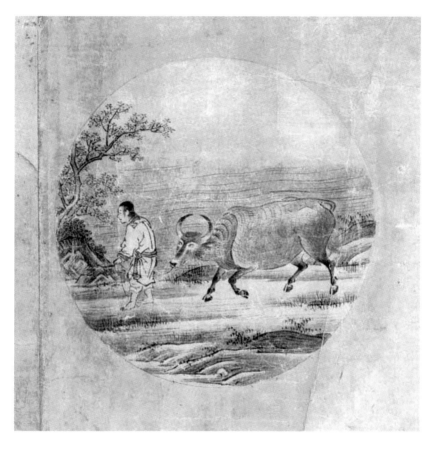

제4도

득우 得牛

소를 얻다

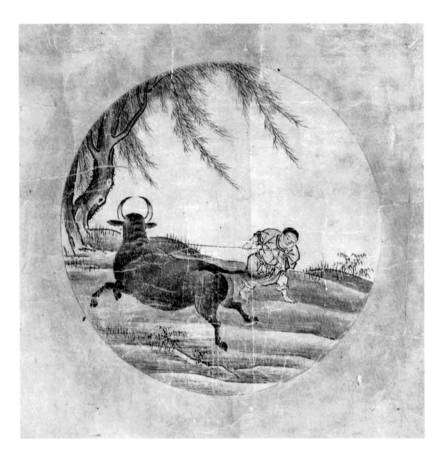

제 5 도

목우 牧牛

소를 기르다

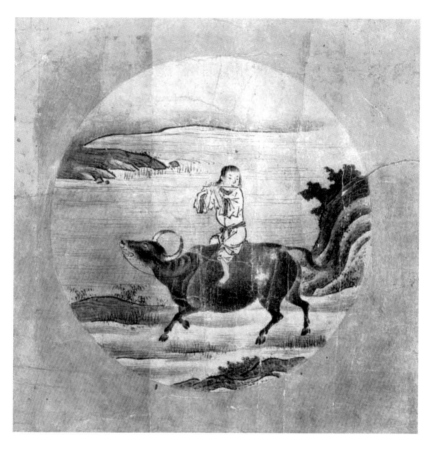

제6도

기우귀가 騎牛歸家

소를 타고 돌아오다

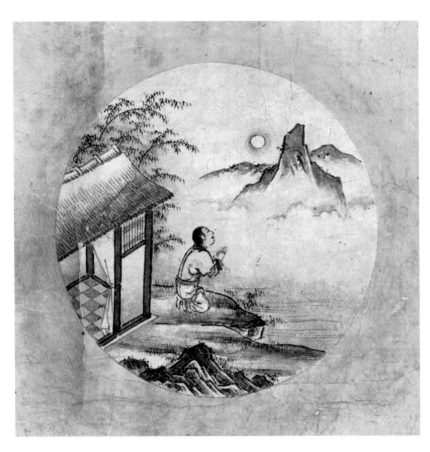

제7도

망우존인 忘牛存人

소는 없고 나만 남다

제 8 도

인우구망 人牛俱妄

소도 없고 나도 없다

제 9 도

반본환원 返本還源

본래의 모습으로 돌아가다

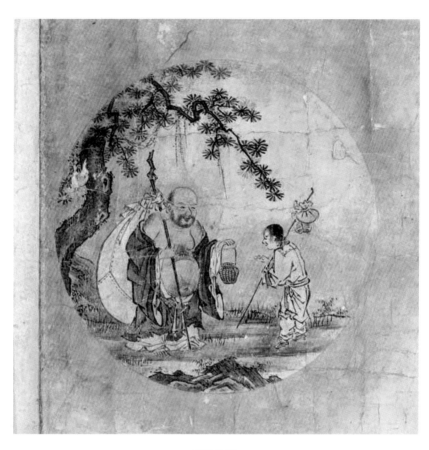

제10도

입전수수 入廛垂手

현실을 즐기며 산다

보명선사 도송의 십우도

- 원대목판본

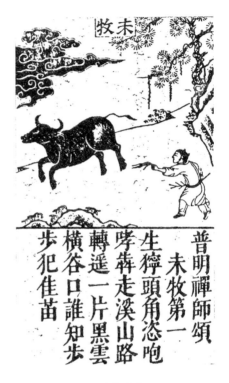

牧未

普明禪師頌
未牧第一
生獰頭角恣咆哮
奔走溪山路轉遙
一片黑雲橫谷口誰知
步步犯佳苗

1. 미목 未牧
아직 소를 아직 길들이지 않다

獰獰頭角恣咆哮,
奔走溪山路轉遙,
一片黑雲橫穀口,
誰知步步犯佳苗。

무서운 얼굴을 하고 으르렁거리며,
이리 뛰고 저리 뛰며 산길을 달린다.
검은 구름 한줄기 골짜기에 드리우고,
한 걸음 한 걸음 다가가 풀을 뜯고 있네.

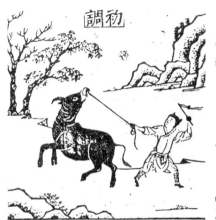

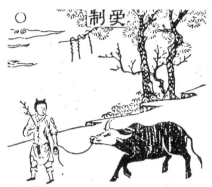

普明禪師頌
初調第二
我有芒繩驀鼻
穿一迴奔競痛
加鞭從來劣性
難調制猶得山
童盡力牽

普明禪師頌
受制第三
漸調漸伏息奔
馳渡水穿雲步
步隨手把芒繩
無少緩牧童終
日自忘疲

2. 초조 初調
소를 길들이기 시작하다

3. 수제 受制
소가 길들어 가다

我有芒繩驀鼻穿,
一迴奔競痛加鞭,
從來劣性難調製,
猶得山童儘力牽。

漸調漸伏息奔馳,
渡水穿雲步步隨。
手把芒繩無少緩,
牧童終日自忘疲。

나는 새끼줄을 잡고 돌연 코를 뚫었으며,
달리면서도 채찍을 가했다.
본래부터 사나운 성질이라 다루기 어려워,
목동은 온 힘을 다해 끌고 있다.

점점 길들어가고 굴복시켰으며,
물을 건너고 구름을 따라 흘러갔다.
손에 고삐 줄을 늦출 수 없어,
목동은 온종일 스스로의 피로를 잊는다.

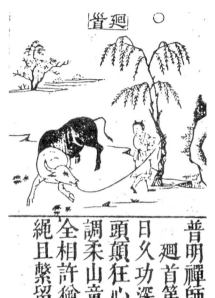

普明禪師頌
廻首第四
日久功深始轉
頭顏狂心力漸
調柔山童未肯
全相許猶把芒
繩且繫留

4. 회수 廻首
자신을 돌이켜 보다

日久功深始轉頭,
癲狂心力漸調柔,
山童未肯全相許,
猶把芒繩且係留。

오랜 시간이 지나면서 조예가 깊어져 머리를 쓰고,
광기는 점점 부드러워졌다.
목동은 아직 믿을 수 없어,
고삐 줄을 놓을 수가 없다.

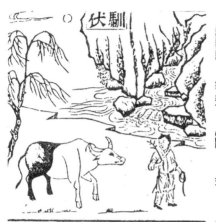

五伏馴 （左）
六碍無 （右）

Panel 5 (left) vertical Chinese text (read right to left columns):

普明禪師頌
馴伏第五
綠楊陰下古溪
邊放去收來得
自然日暮碧雲
芳草地牧童歸
去不須牽

Panel 6 (right):

普明禪師頌
無碍第六
露地安眠意自
如不勞鞭策永
無拘山童穩坐
青松下一曲昇
平樂有餘

5. 순복 馴伏
소가 순순히 잘 따르다

綠楊陰下古溪邊,
放去收來得自然,
日暮碧雲芳草地,
牧童歸來不須牽。

옛 시냇가 푸른 버드나무 그늘아래,
내려놓으니 그대로를 다 얻는구나.
해는 푸른 구름 초원으로 저물고,
목동은 소를 끌고 갈 필요가 없네.

6. 무애 無碍
소와 목동이 하나가 되어 얽매임이 없다

露地安眠意自如,
不勞鞭策永無拘,
山童穩坐青鬆下,
一麯升平樂有餘。

노천에서 자는 뜻은 그저 그렇고,
채찍을 쓰지 않아도 영원히 얽매임이 없으니,
목동은 푸른 소나무 아래 앉아,
태평한 노래 들으니 얼마나 여유로운가.

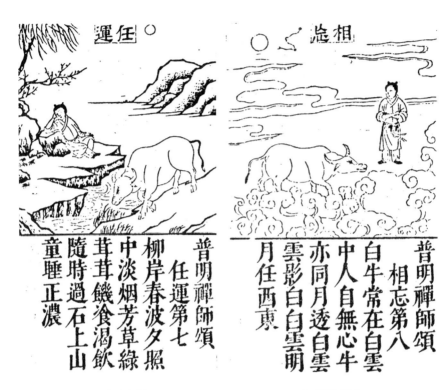

普明禪師頌
任運第七
柳岸春波夕照
中淡烟芳草綠
茸茸饑餐餓飲
隨時過石上山
童睡正濃

普明禪師頌
相忘第八
白牛常在白雲
中人自無心牛
亦同月透白雲
雲影白白雲明
月任西東

7. 임운 任運
그대로 내버려 두어도 저절로 움직인다

8. 상망 相忘
소와 나 서로를 잊어버리다

柳岸春波夕照中,
淡煙芳草綠茸茸,
飢餐餓飲隨時過,
石上山童睡正濃。

白牛常在白雲中,
人自無心牛亦同,
月透白雲雲影白,
白雲明月任西東。

봄날 강 버들 언덕에 석양이 드리우고,
옅은 안개 속에 방초는 파릇파릇.
배고파 먹고 마시는 시간 곧 지나고,
목동은 바위에서 깊은 잠에 빠졌네.

흰 소는 여전히 흰 구름 속에 있고,
사람도 마음을 내려놓으면 소와 같으니
달빛은 흰 구름을 투과하여 구름은 해를 가리고,
흰 구름 밝은 달은 서동에 있네.

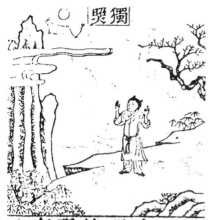

9. 독조 獨照
나홀로 관조하다

10. 쌍민 雙泯
소도 없고 나도 없다

牛兒無處牧童閑,
一片孤雲碧嶂間,
拍手高歌明月下,
歸來猶有一重關。

人牛不見杳無蹤,
明月光寒萬象空,
若問其中端的意,
夜花芳草自叢叢。

소는 목동의 한가함을 알 바 없고.
한 줄기 구름은 푸른 산에 드리웠네,
밝은 달 아래 손뼉 치며 노래 부르다.
돌아오니 아직 또 하나의 관문이 남아있네.

사람과 소가 보이지 않아 종적이 묘연하고,
밝은 달빛은 만상을 다 포함하고 있다.
만약에 그 의미를 묻는다면,
"밤의 풀꽃이 무성하게 자란다."라고 말하겠다.

저자소개 _____

저자 김대열(金大烈)은 1952년 충남 청양에서 태어나 동국대학교
미술학부를 졸업하고 국립 대만사범대학 대학원(예술학석사),
단국대학교 대학원 사학과(미술사전공) 문학박사 학위 취득.
수묵화창작과 미술이론연구를 겸하고 있는바 지금까지 18차례의
개인전을 비롯하여 300여 차례의 국내외 단체전에 참여하였으며
"선종의 공안과 수묵화 출현" 등 다수의 논문을 발표하였다. 현재
동국대학교 명예교수, 중국 남개대학 객좌 교수이다.
저서로는 『선종사상과 시각예술』, 『수묵화 출현과 선종의 영향』,
『수묵언어』(화집), 『견산30년』(화문집), 혝사곤, 2017. 4권이 있다